英國門薩官方唯一授權

門薩學會MENSA
全球最強腦力開發訓練
台灣門薩──審訂　進階篇　第二級 LEVEL 2

MENTAL CHALLENGE

門薩學會MENSA全球最強腦力開發訓練
英國門薩官方唯一授權　進階篇　第二級

MENTAL CHALLENGE:
Exercise Your mind with these colourful puzzles

編者	Mensa門薩學會
審訂	台灣門薩
	林至謙、沈逸群、孫為峰、陳謙、陸茗庭、徐健洵
	曾于修、曾世傑、鄭育承、蔡亦崴、劉尚儒
譯者	劉允中
責任編輯	顏妤安
內文構成	賴姵伶
封面設計	陳文德
行銷企畫	劉妍伶
發行人	王榮文
出版發行	遠流出版事業股份有限公司
地址	臺北市中山北路一段11號13樓
客服電話	02-2571-0297
傳真	02-2571-0197
郵撥	0189456-1
著作權顧問	蕭雄淋律師

2022年6月30日　初版一刷
定價　平裝新台幣350元（如有缺頁或破損，請寄回更換）
有著作權 · 侵害必究 Printed in Taiwan
ISBN　978-957-32-9630-0
遠流博識網　http://www.ylib.com
E-mail：ylib@ylib.com

國家圖書館出版品預行編目 (CIP) 資料

門薩學會MENSA全球最強腦力開發訓練. 進階篇第二級/Mensa門薩學會編；劉允中譯. -- 初版. -- 臺北市：遠流出版事業股份有限公司,
2022.06
面；　公分
譯自：Mensa : mental challenge.
ISBN 978-957-32-9630-0(平裝)

1.CST: 益智遊戲
997　　　　111008633

各界頂尖推薦

何季蓁｜Mensa Taiwan台灣門薩理事長
馬大元｜身心科醫師、作家 / YouTuber、醫師國考 / 高考榜首
逸　馬｜逸馬的桌遊小教室創辦人
郭君逸｜國立臺灣師範大學數學系副教授
張嘉峻｜腦神在在創辦人兼首席講師

★「可以從遊戲中學習，是最棒的事了。」

——逸馬的桌遊小教室創辦人／逸馬

★「大腦像肌肉，越鍛鍊就會越發達。建議各年齡的朋友都可以善用這套書，讓大腦每天上健身房！」

——身心科醫師、作家 / YouTuber、醫師國考 / 高考榜首／馬大元

★「規律的觀察是基本且重要的數學能力，這樣的訓練的其實不只是為了智力測驗，而是能培養數學的研究能力。」

——國立臺灣師範大學數學系副教授／郭君逸

★「小時候是智力測驗愛好者，國小更獲得智力測驗全校第一！本書有許多題目，讓您絞盡腦汁、腦洞大開；如果想體會解謎的樂趣，一定要買一本來試試看，能提升智力、開發大腦潛力！」

——腦神在在創辦人兼首席講師／張嘉峻

關於門薩

門薩學會是一個國際性的高智商組織，會員均以必須具備高智商做為入會條件。我們在全球40多個國家，總計已經有超過10萬人以上的會員。門薩學會的成立宗旨如下：

* 為了追求人類的福祉，發掘並培育人類的智力。
* 鼓勵進行關於智力本質、特質與運用的研究。
* 為門薩會員在智力與社交面向提供具啟發性的環境。

只要是智商分數在當地人口前2%的人，都可以成為門薩學會的會員。你是我們一直在尋找的那2%的人嗎？成為門薩學會的會員可以享有以下的福利：

* 全國性與全球性的網路和社交活動。
* 特殊興趣社群─提供會員許多機會追求個人的嗜好與興趣，從藝術到動物學都有機會在這邊討論。
* 不定期發行的會員限定電子雜誌。
* 參與當地的各種聚會活動，主題廣泛，囊括遊戲到美食。
* 參與全國性與全球性的定期聚會與會議。
* 參與提升智力的演講與研討會。

歡迎從以下管道追蹤門薩在台灣的最新消息：

官網　**https://www.mensa.tw/**
FB粉絲專頁　**https://www.facebook.com/MensaTaiwan**

目錄

前言

歡迎打開這本五彩繽紛的心智挑戰書，希望你也會覺得這些謎題不但刺激思考，也豐富你的生活，讓你一直到最後一頁都不斷動腦。這本書包含超過100個心智挑戰，有的比較簡單，有的比較困難，不過每一題難度如何就看個人了，有的題目對某些人來說容易，對某些人來說很困難，這和個性還有解題方式有關。不過，如果你在解某一題的時候卡關了，可以先暫停一下，想想別的事情，或是先換一題也可以，過一陣子再回來試試看，有時候轉移一下就會得到靈感，或是想出解答。如果真的卡住了，那也不用擔心，我們在書的最後有附上答案，想不出來還是可以找到解方！

所以，好好享受我們設計的心智挑戰吧！

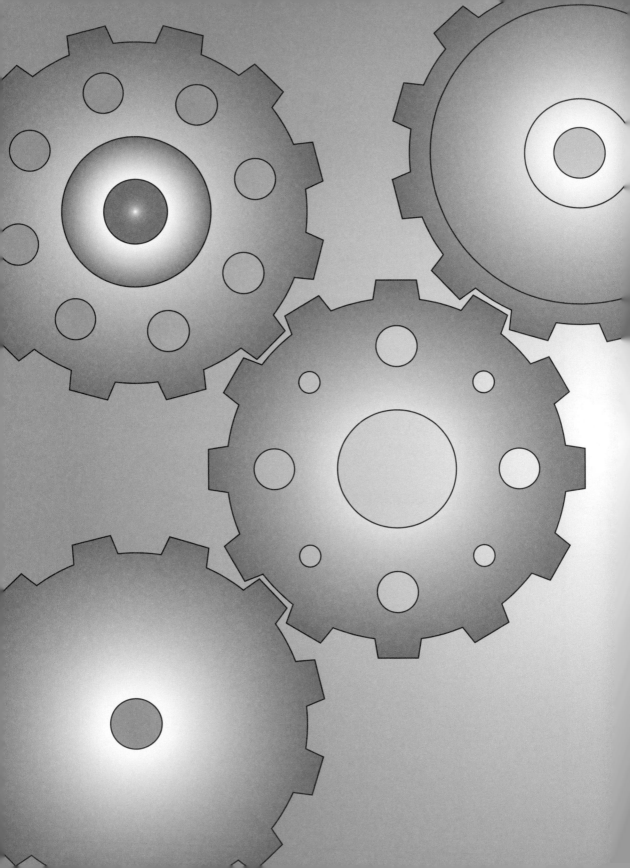

心智挑戰

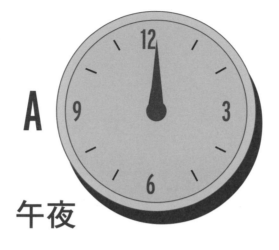

A 午夜

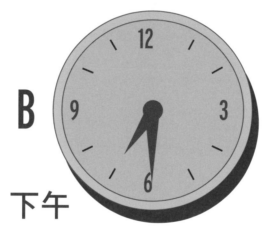

B 下午

這個時鐘在午夜的時候時間還是對的（見圖A），但過了午夜就開始每小時慢3.75分鐘。半個小時前鐘停了（見圖B），距離昨天午夜還不到24小時。請問，現在正確的時間是幾點幾分？

解答請見第146頁。

天平1和天平2皆為平衡。問號處應該放上幾顆星星，才能使天平3保持平衡呢？

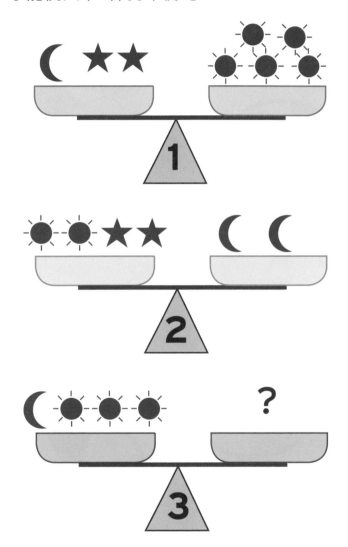

解答請見第146頁。

請問哪個圓盤跟其他圓盤不是同類？

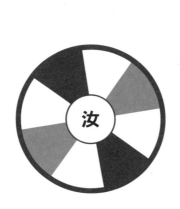

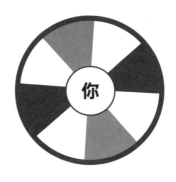

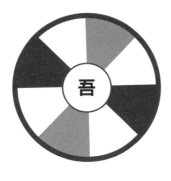

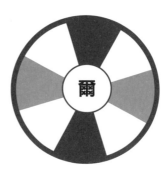

解答請見第146頁。

每個形狀分別代表一個重量。天平1和天平2皆為平衡。問號處應該放上幾個方形,才能使天平3保持平衡呢?

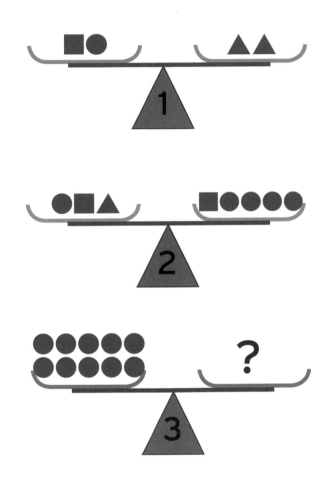

解答請見第146頁。

這些時鐘的指針都是按照某個規則移動，問號時鐘的長針和短針應該分別指向哪個數字？

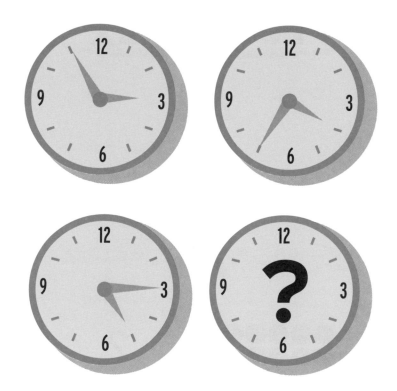

解答請見第146頁。

請問第四個三角形周圍應該放哪幾個數字？

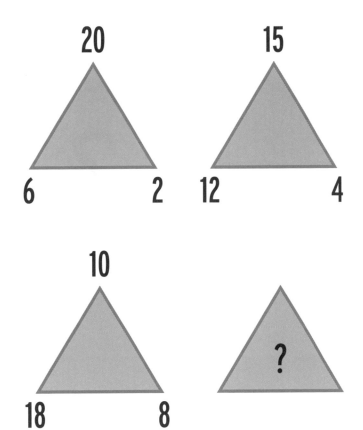

解答請見第146頁。

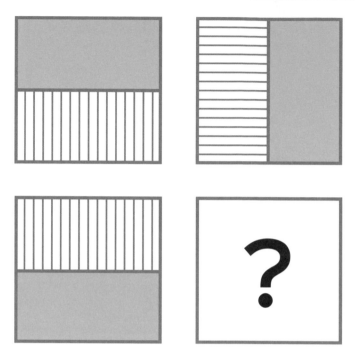

請問問號處的圖形，應該是下列哪一個選項呢？

A　　　B　　　C　　　D

解答請見第146頁。

這裡有個特別的保險箱，每個按鍵都需要按一次，順序要全對，才能抵達「OPEN」解鎖。按鍵上的英文字母與數字是用來提示下一個按鍵位置：i是往內移動、o是往外移動、c是順時針移動、a是逆時針移動；數字代表往此方向移動幾格就是下一個按鍵。請問要從哪個按鍵開始，才能解鎖保險箱？

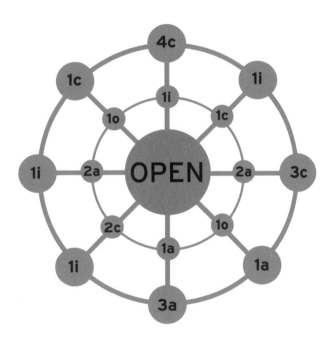

解答請見第146頁。

問號應該是哪幾個數字呢？

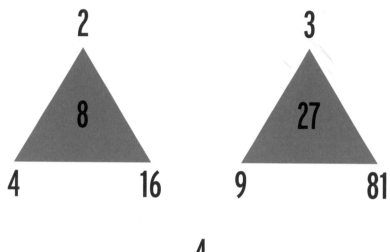

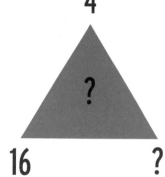

解答請見第146頁。

每一種符號分別代表哪個數字,問號又應該是哪個數字呢?

8

14

?

13

解答請見第146頁。

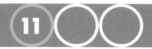

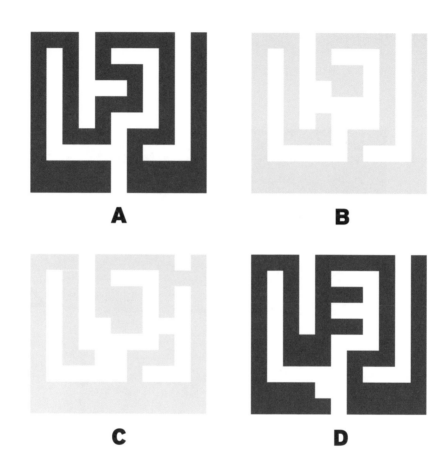

根據邏輯，找出哪個圖形的周長最長。

解答請見第146頁。

請問小齒輪每分鐘轉多少次呢?

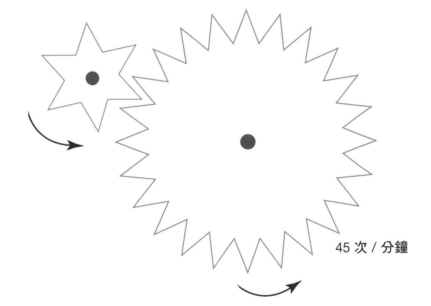

45 次 / 分鐘

解答請見第146頁。

每個九宮格中，不同塗黑的狀態表示不同數字，中間的數字宇外圍四個數字有關連，問號應該是哪個數字呢？

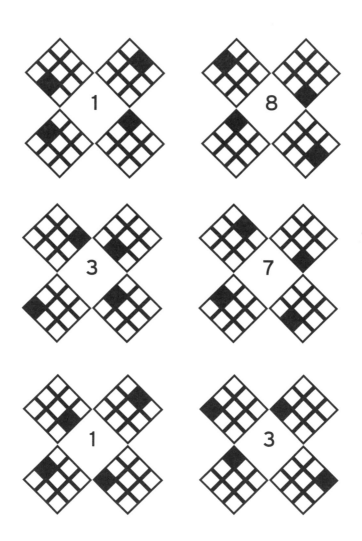

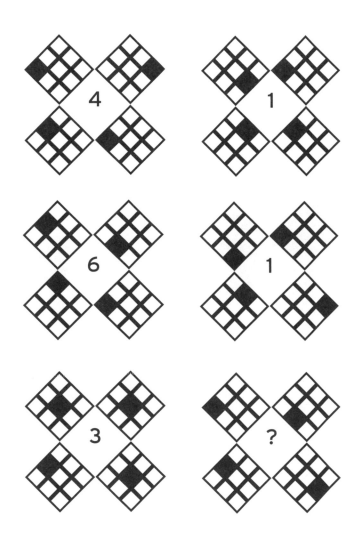

解答請見第147頁。

這裡有另一個特別的保險箱，每個按鍵都需要按一次，順序要全對，才能抵達「OPEN」解鎖。按鍵上的英文字母與數字是用來提示下一個按鍵位置：英文字母代表下一個按鍵位置的方向，N是往北、S是往南、E是往東、W是往西；數字代表往此方向移動幾格就是下一個按鍵。請問要從哪個按鍵開始，才能解鎖保險箱？（註：北邊是正上方。）

4SE	1E	4S	1SE	4SW
2S	1E	1NE	1SE	1SW
1E	1NW	OPEN	2NW	2W
3E	3NE	1SW	3NW	1SW
2N	1N	1N	3N	1N

解答請見第147頁。

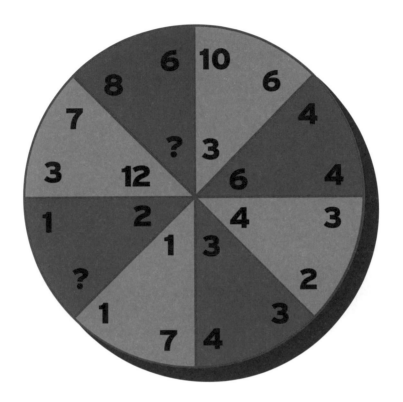

問號應該是哪兩個數字呢?

解答請見第147頁。

埃及（Egypt） 50

智利（Chile） 30

巴西（Brazil） 20

美國（America） ？

印度（India） 90

請問在這個奇怪的路標上，到美國的距離應該是多少？

解答請見第147頁。

請拿掉八個線段，讓下圖變成兩個正方形。

解答請見第147頁。

請問哪兩個方格內的符號相同？

解答請見第147頁。

從最左邊的圓圈出發,沿著線向右走(不能回頭),
終點是右邊的圓圈。橢圓點代表-37,將經過的數字
與橢圓相加,加起來等於152的路徑有幾條?

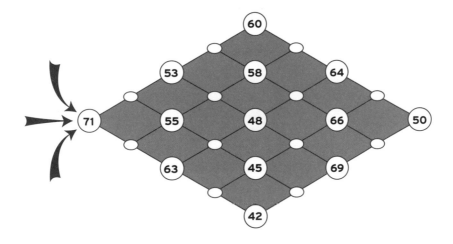

解答請見第147頁。

這兩組數字中，哪個數字和其他數字不是同類？

A

313

454

262

695

727

B

4

8

10

32

64

128

解答請見第147頁。

問號應該是哪個數字呢？

2	1	4	7
5	4	5	9
3	1	8	6
8	3	?	4

解答請見第147頁。

每個形狀分別代表一個重量。天平1和天平2皆為平衡。問號處應該放上幾個方形，才能使天平3保持平衡呢？

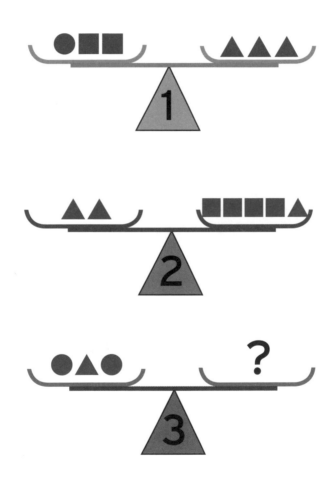

解答請見第147頁。

最下面那排問號應該是哪幾個數字呢？

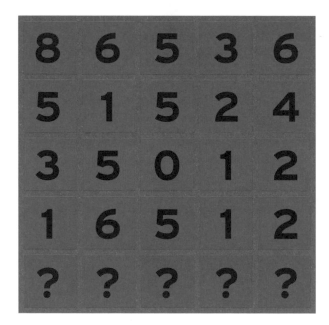

解答請見第147頁。

問號應該是哪個數字呢？

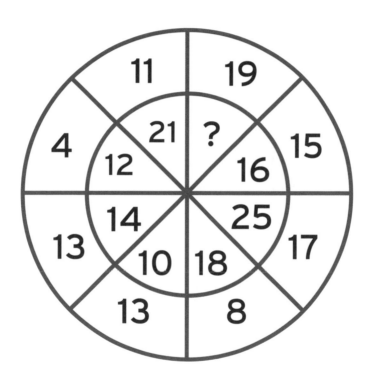

解答請見第148頁。

圖中的箭頭指向（依水平方向前進）有規則可循，請問缺漏的箭頭應該指向哪個方向？有什麼規則呢？

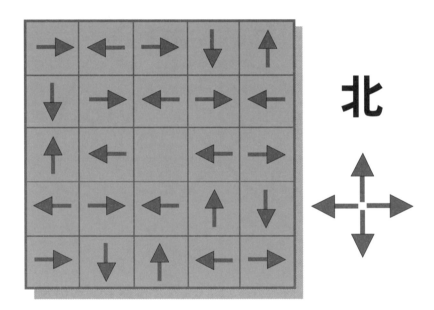

北

解答請見第148頁。

將每列數字放入適當位置，使方格中所有欄、列、對角線數字總和都是105。

| 27 | 25 | 16 |

| -2 | -4 | 36 |

| 14 | 5 | 3 |

| 18 | 9 | 0 |

			39			
			31			
			23			
35	26	24	15	6	4	-5
			7			
			-1			
			-9			

| 2 | -7 | 33 |

| -6 | 34 | 32 |

| 19 | 17 | 8 |

| 38 | 29 | 20 |

| -3 | 37 | 28 |

| 10 | 1 | -8 |

| 22 | 13 | 11 |

| 30 | 21 | 12 |

解答請見第148頁。

圖中的旗語分別表示麥可·傑克森（Michael Jackson）和保羅·麥卡尼（Paul McCartney）的拼音。依照此邏輯，其他旗語分別代表哪些名字呢？

Michael Jackson

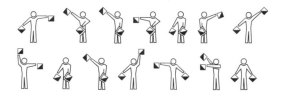

Paul McCartney

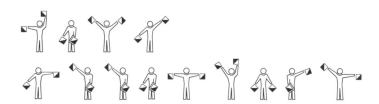

1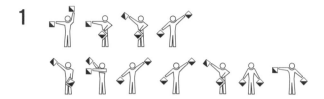

2

3

4

5

解答請見第148頁。

請問第四個時鐘應該是幾點幾分？

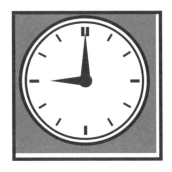 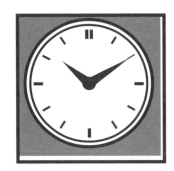

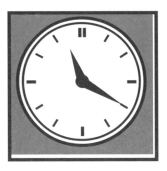 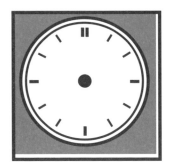

解答請見第148頁。

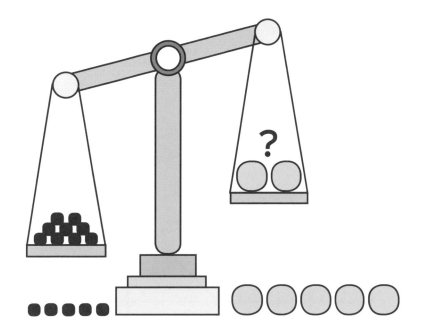

如果每個大球的重量等於1又1/3個小球，請問天平右邊最少要加上幾顆同色球才能平衡？

解答請見第148頁。

問號應該是哪個數字呢？

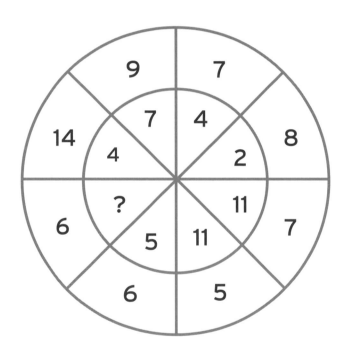

解答請見第148頁。

第四個時鐘的時間應該是幾點幾分呢？

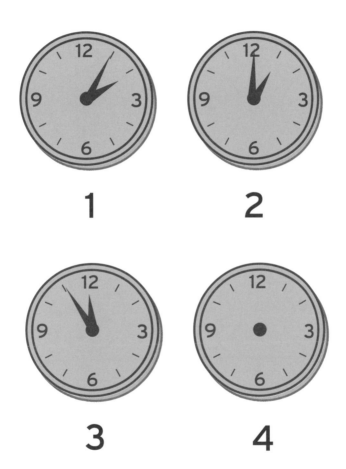

1 2

3 4

解答請見第149頁。

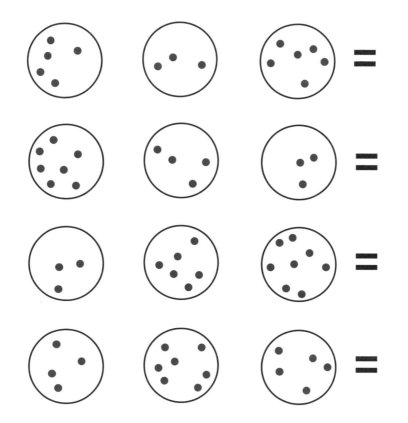

問號應該是哪個培養皿呢？

解答請見第149頁。

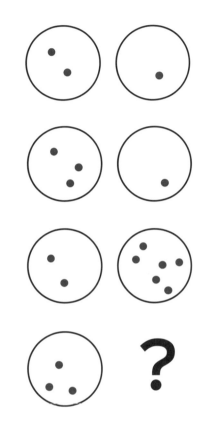

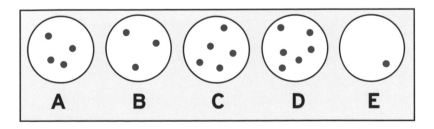

問號應該是哪個數字呢？

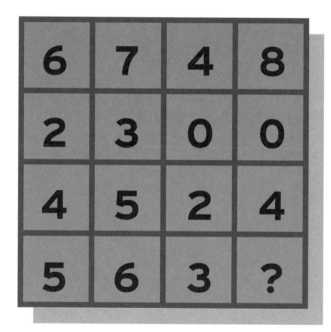

6	7	4	8
2	3	0	0
4	5	2	4
5	6	3	?

解答請見第149頁。

這個時鐘在午夜的時候時間還是對的（見圖A），但過了午夜就開始每小時慢1分鐘。1個小時前鐘停了（見圖B），距離昨天午夜還不到24小時。請問，現在正確的時間是幾點幾分？

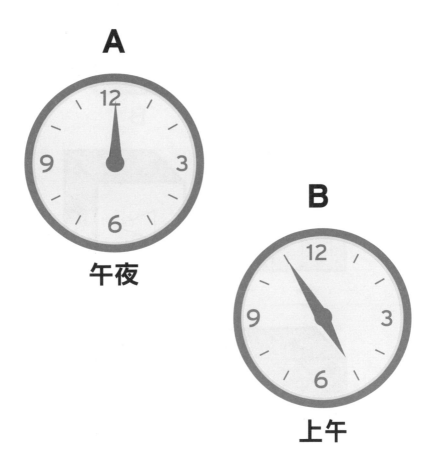

A

午夜

B

上午

解答請見第149頁。

請問下面哪張圖不是出自同一個箱子？

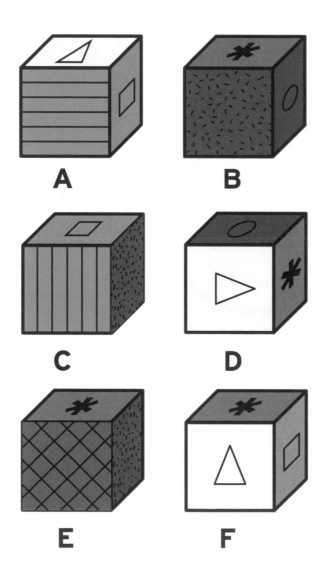

A

B

C

D

E

F

解答請見第149頁。

請問問號處的圖形，應該是下列哪一個選項呢？

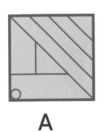 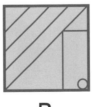 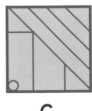 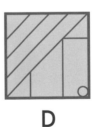

A B C D

解答請見第149頁。

問號應該是哪個數字呢？

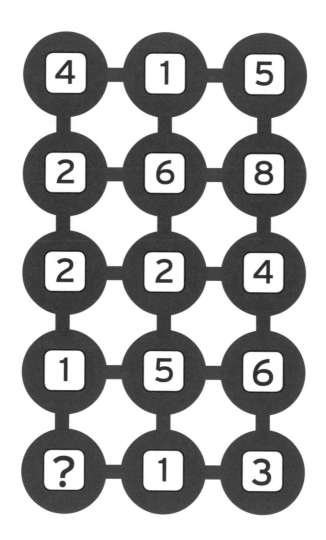

解答請見第149頁。

每一種圖案分別代表一個數字,且其中一個圖案代
表負數。請根據邏輯,推導出每種圖案分別代表哪個
數字,問號又應該是哪個數字?

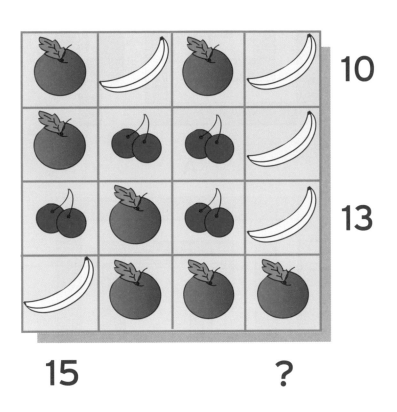

10

13

15 ?

解答請見第149頁。

根據邏輯，找出哪個圖形的周長最長。

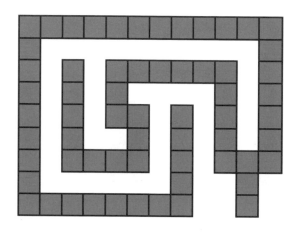

A

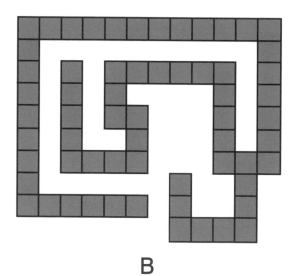

B

C

D

解答請見第149頁。

從最上面的圓圈出發，沿著線向下走（不能回頭），
終點是底部的圓圈。橢圓點代表-20，將經過的數字
與橢圓相加，出現最多次的加總值是多少？

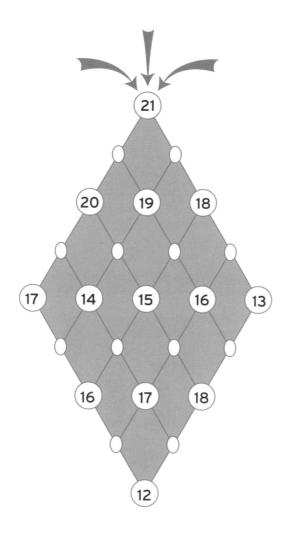

解答請見第149頁。

盒子上每一面的圖案都不同,請問哪一張圖不是出自
同一個盒子?

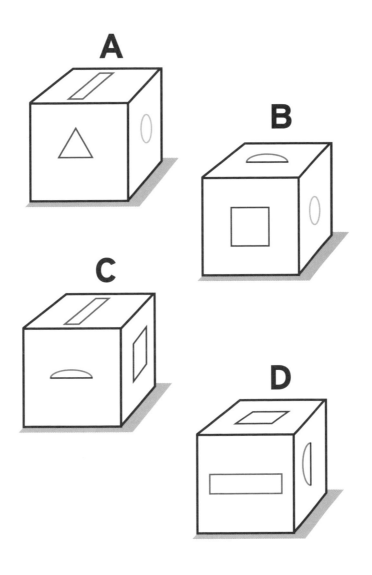

A

B

C

D

解答請見第149頁。

圖中的字母可以拼出三種運動的英文名稱。字母順序是正確的，只是混雜在一起了。請問是哪三種運動呢？

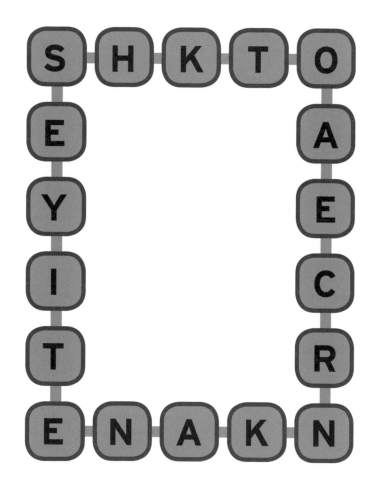

解答請見第149頁。

下面的五個拼圖中，哪一個可以跟上面的拼圖剛好組成一個正方形？

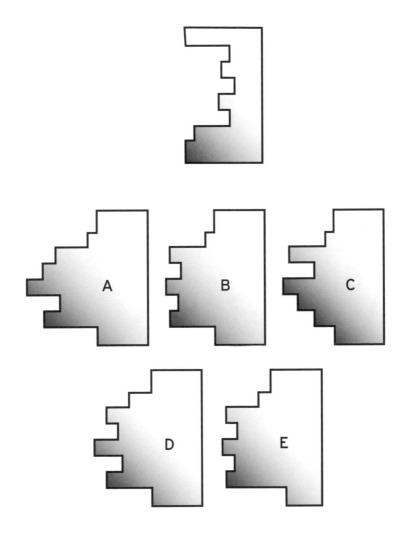

解答請見第150頁。

問號應該是哪個數字呢？

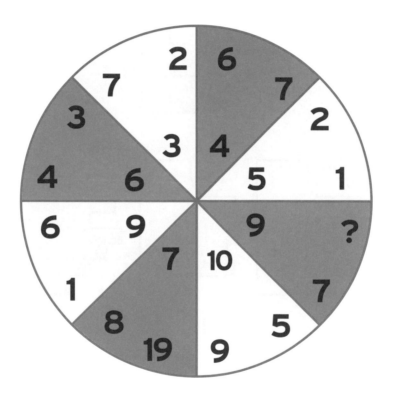

解答請見第150頁。

這些時鐘的指針又依奇怪的方式移動了，請問第四個時鐘應該是幾點幾分呢？

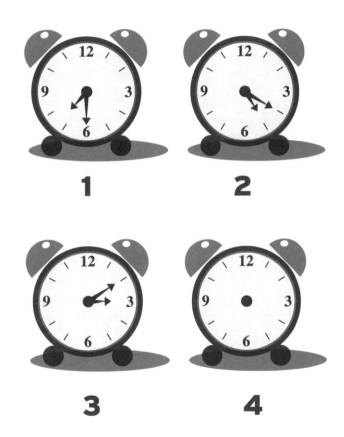

解答請見第150頁。

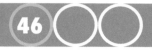

問號應該是哪個數字呢?

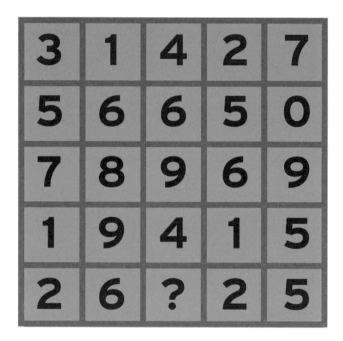

3	1	4	2	7
5	6	6	5	0
7	8	9	6	9
1	9	4	1	5
2	6	?	2	5

解答請見第150頁。

圖中盒子的每一面圖案都不一樣,請問哪一張圖不
是出自同一個盒子?

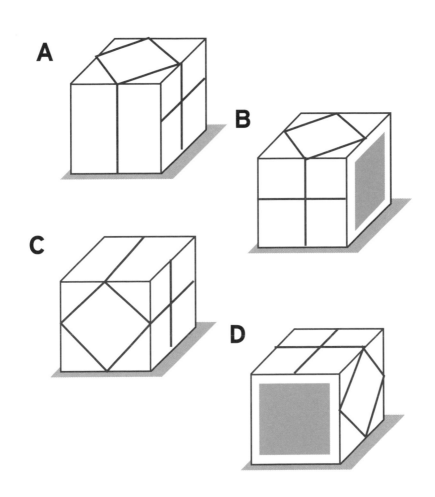

解答請見第150頁。

從最左邊的圓圈出發，沿著線向右走（不能回頭），
終點是最右邊的圓圈。橢圓點代表-13，將經過的數
字與橢圓相加，抵達終點時的最大值與最小值分別
是多少？

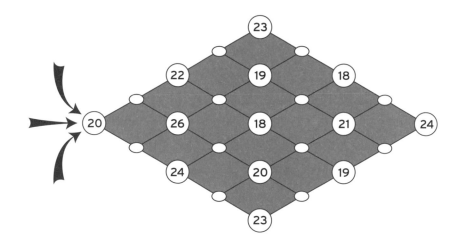

解答請見第150頁。

從最左邊的圓圈出發，沿著線向右走（不能回頭），
終點是最右邊的圓圈。橢圓點代表-41，將經過的數
字與橢圓相加，有幾條路徑最後的加總值為0？

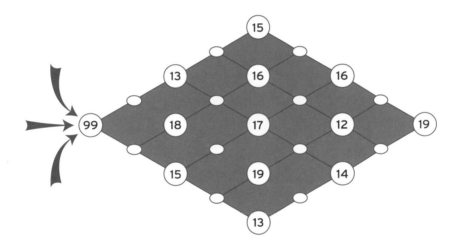

解答請見第150頁。

下面的密碼代表「ancient gods」（古代神祇）。你可以解出哪些神話中神祇的名字呢？

1.

2.

3.

4.

5.

6.

解答請見第150頁。

下面的密碼代表「scientist」（科學家）。

你可以解出哪些科學家的名字呢？

1.

2.

3.

4.

5.

6.

解答請見第150頁。

下面的密碼代表知名足球員迪亞哥·馬拉度納（Diego Maradona）：

⊔⊡⊏⊐⊓　⊐⌐⌊⌐⊐⊔⊓⌐⊐⌋

和積克·查爾頓（Jack Charlton）的名字。

⊡⌐⊔⊏　⊔⊐⊡⌊⊡∨⊓⌐

你可以解出哪些足球員的名字呢？

1. ⌊⊓⌐⊔⌊⊡∨⊓　⊔⌋⊐⊐⊏

2. ⊔⊔⊏⌐⌐∨⊡⊔⌊⊏⊐⊏⌐⊓

3. ⊏⊔<⊐⌐　⊏⊔⌋⊐⌊⊓

4. ⊔⌐⊏⊔　⊔⌋⌐∨⊓⌐⌐⊔

5. ⊡<⌐⊐⊔⌐　⊏⊏⊡⊓∨⌐⊓⌐⊓

解答請見第150頁。

請將以下方塊擺放成一個3×3的正方形，使相鄰的字母皆相同。將整個大正方形每一邊的三個字母序相加，依字母序的數字對應回字母表上的字母。這個新的字母組合，恰好是一位希臘神話中神祇的名字。請問是誰呢？

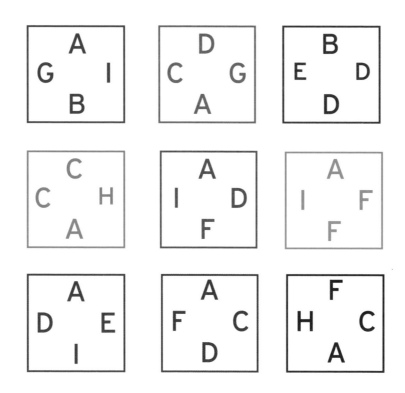

解答請見第151頁。

這裡有一個奇怪的古埃及墓地指示牌，請問到托特墓地（THOTH）的距離應該是多少？

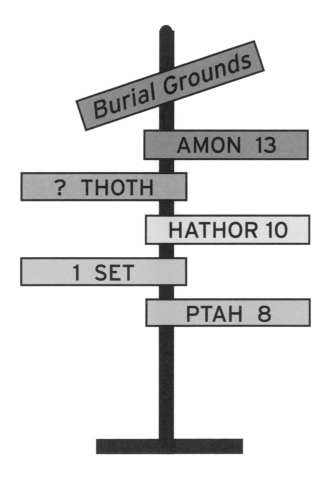

解答請見第151頁。

請完成以下類比。

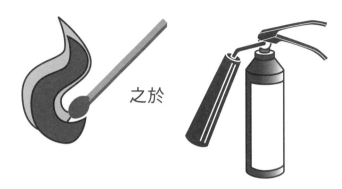

之於

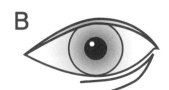

如同塵土之於

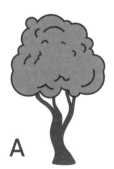

A

B

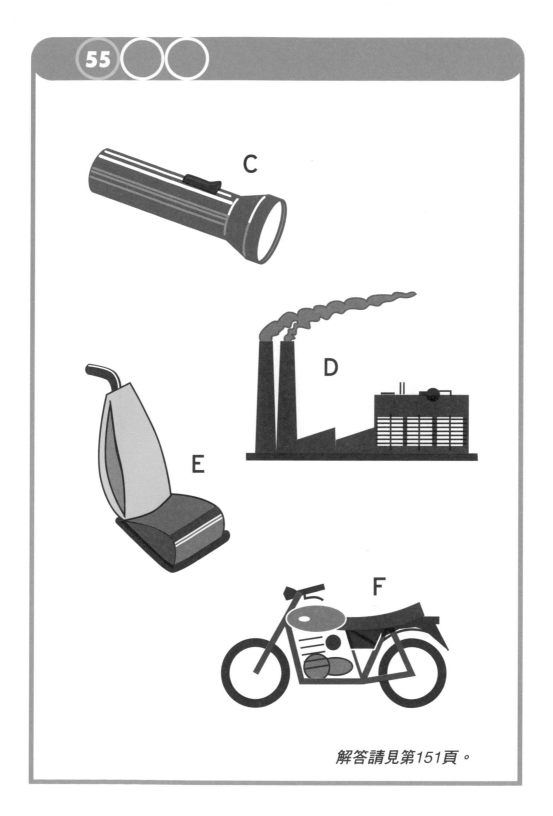

C

D

E

F

解答請見第151頁。

用英文字母B、R、Y、A、N填滿以下圖形，每一欄、列、對角線的字母都不重複；且其中有一列的字母順序剛好可以拼成布萊恩（BRYAN）。問號應該是哪個字母呢？

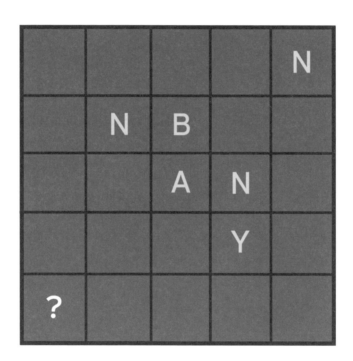

解答請見第151頁。

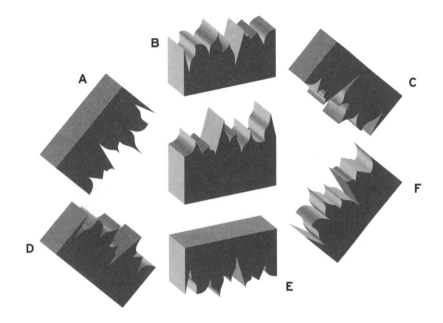

哪一個圖形可以跟中間的圖形剛好組成一個正方形？

解答請見第151頁。

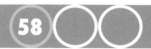

請問哪個圖案跟其他圖案不是同類？

解答請見第151頁。

請問問號處的圖形，應該是下列哪一個選項呢？

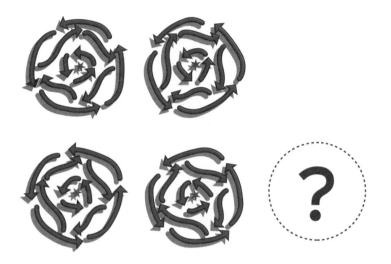

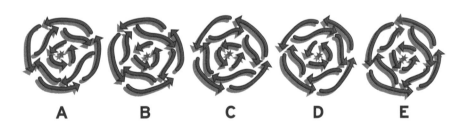

A B C D E

解答請見第151頁。

金字塔打開之後應該是什麼樣子呢？

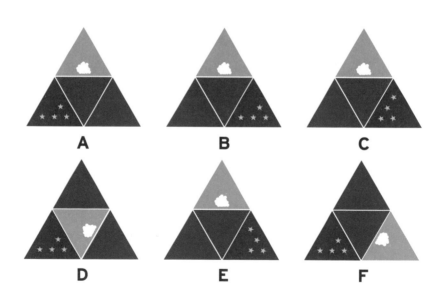

解答請見第151頁。

請問哪個圖案跟其他圖案不是同類？

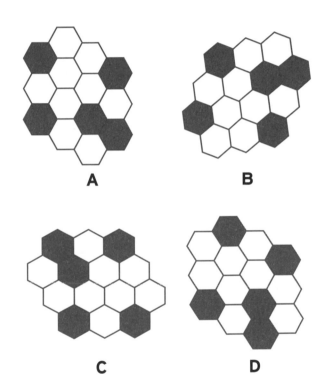

A

B

C

D

解答請見第151頁。

請問哪塊是缺少的磁磚？

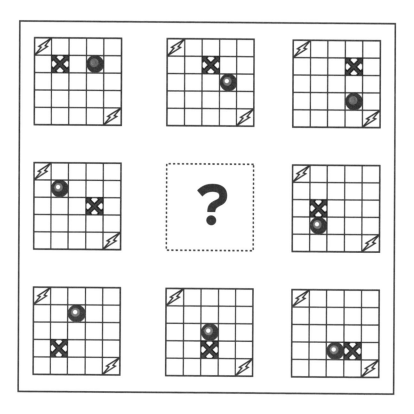

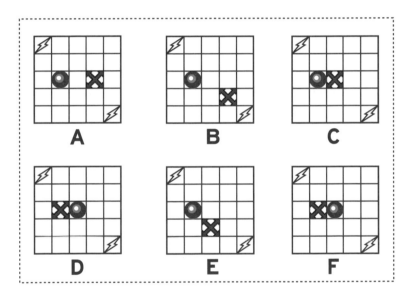

解答請見第151頁。

請問哪個圖案跟其他圖案不是同類？

解答請見第151頁。

A

B

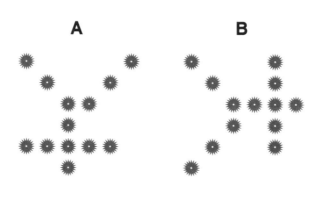

C

D

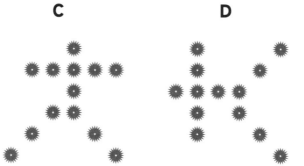

請問哪個圖案跟其他圖案不是同類？

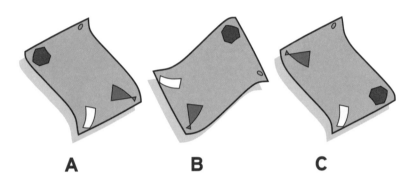

A B C

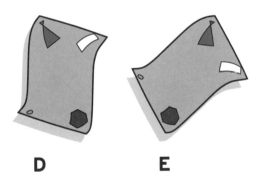

D E

解答請見第151頁。

請問哪個圖案跟其他圖案不是同類？

A

B

C

D

解答請見第151頁。

請問哪個圖案跟其他圖案不是同類？

A

B

C

D

解答請見第152頁。

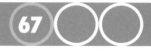

請問牆壁上一共缺了幾塊磚頭？

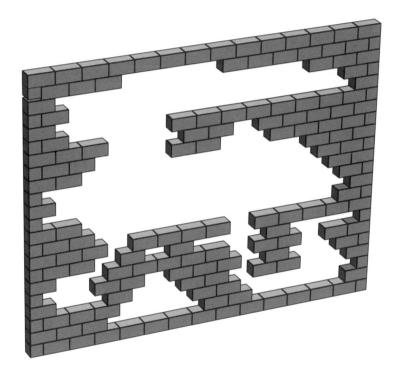

解答請見第152頁。

請問哪個圖案跟其他圖案不是同類？

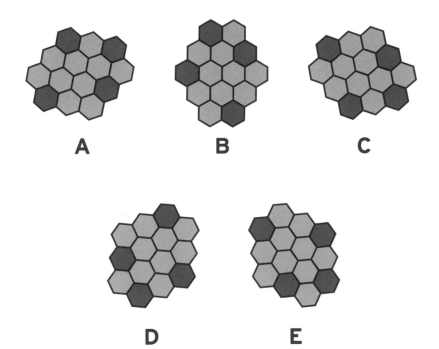

A B C

D E

解答請見第152頁。

每一種動物都代表一個數字，且豹、跳蚤、狗、兔子
代表的數字都不同。請問A、B、C、D、E、F哪個選項
內的數值總和，會等於左頁「問號」正上方那四隻動
物的總和？每種動物代表數字的最小值為何？

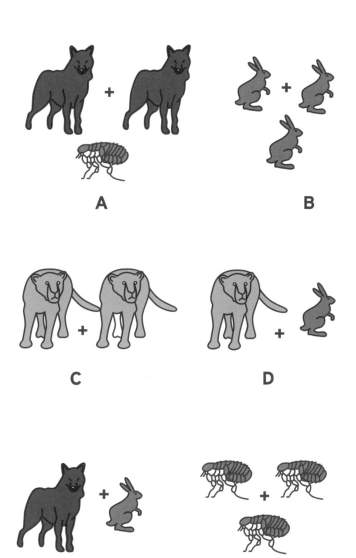

A

B

C

D

E

F

解答請見第152頁。

請問哪個是圖形缺少的部分？

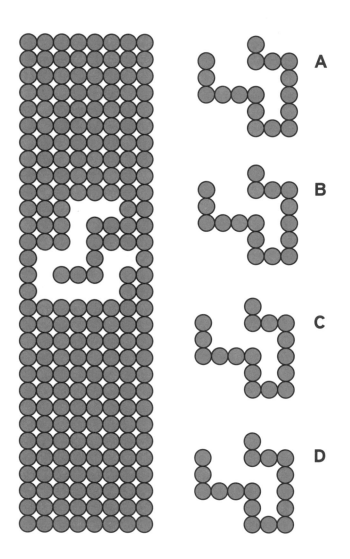

解答請見第152頁。

請問哪個圖案跟其他圖案不是同類？

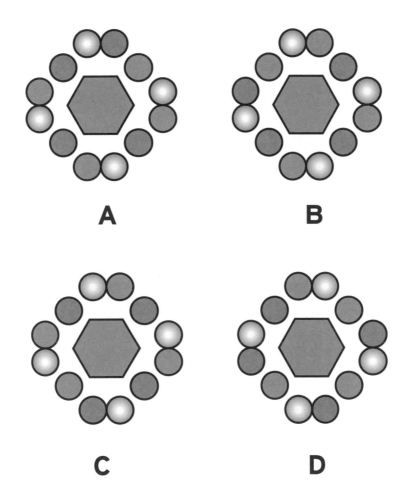

A

B

C

D

解答請見第152頁。

請問哪個圖案跟其他圖案不是同類？

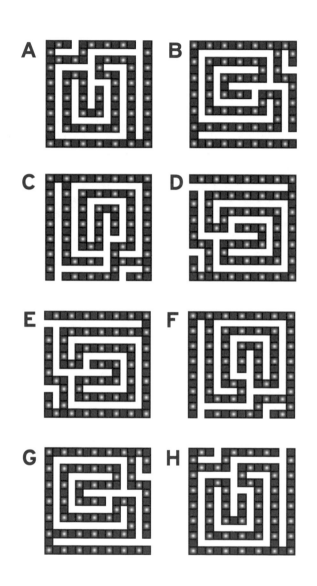

A B

C D

E F

G H

解答請見第152頁。

請問哪個圖案跟其他圖案不是同類？

A

C

B

D

解答請見第152頁。

請問問號處的圖形，應該是下列哪一個選項呢？

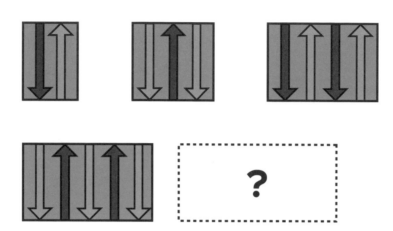

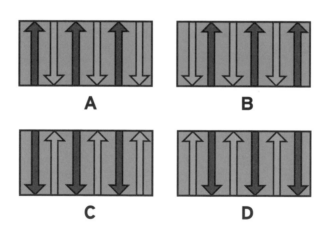

解答請見第152頁。

請問哪兩個繩結與其他八個不同？

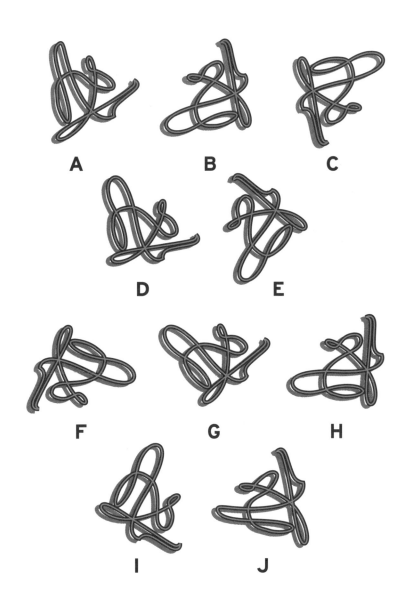

A B C

D E

F G H

I J

解答請見第152頁。

請問問號應該是哪一架戰鬥機呢？

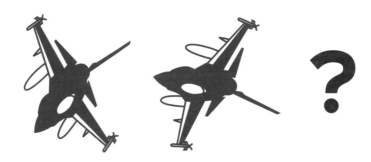

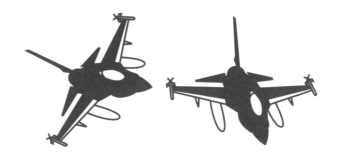

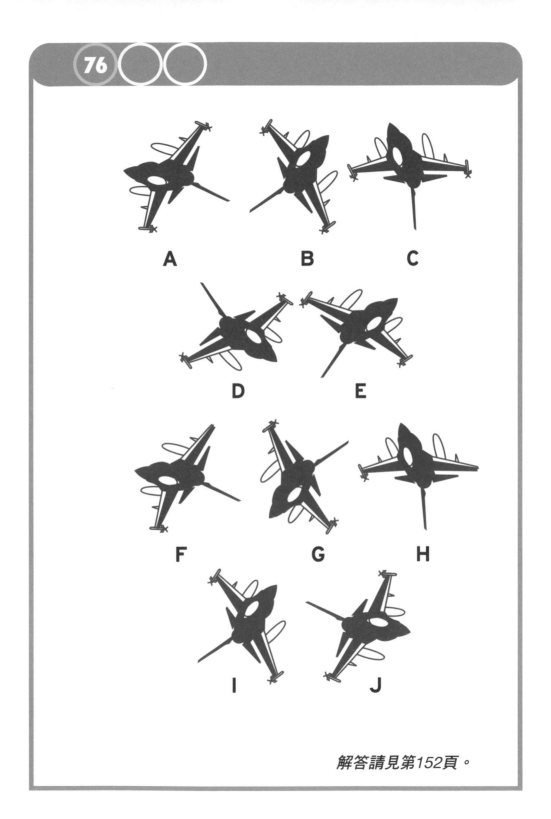

A

B

C

D

E

F

G

H

I

J

解答請見第152頁。

請問哪一張攤開的紙可以摺成中間的盒子？

A

B

C

D

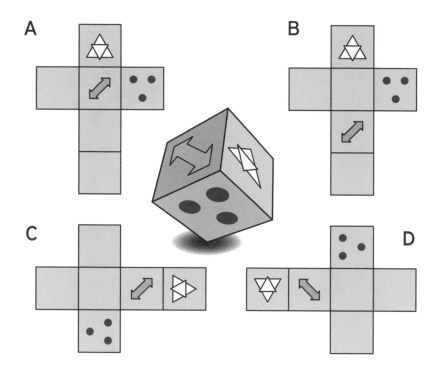

解答請見第152頁。

請問問號處的圖形，應該是下列哪一個選項呢？

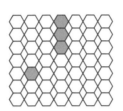
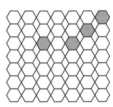

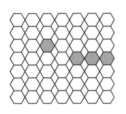

?

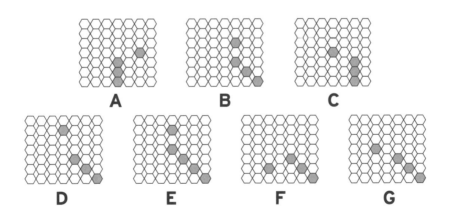

A B C

D E F G

解答請見第153頁。

身為狩獵之旅的管理員，你的任務是要蒐集最多條響尾蛇，同時不能死掉或受傷。如果誤入山貓用氣味做了記號的地盤，山貓會吃掉你身體的一部分；如果不幸遇到熊，你會直接遭受襲擊而死。熊跟山貓會在牠們周遭的其中一塊區域做記號，不過你無法確認是哪一塊。此外，你在這趟旅程中只能前進，不能回頭。

請從紅色六角形出發，抵達響尾蛇身後的終點。

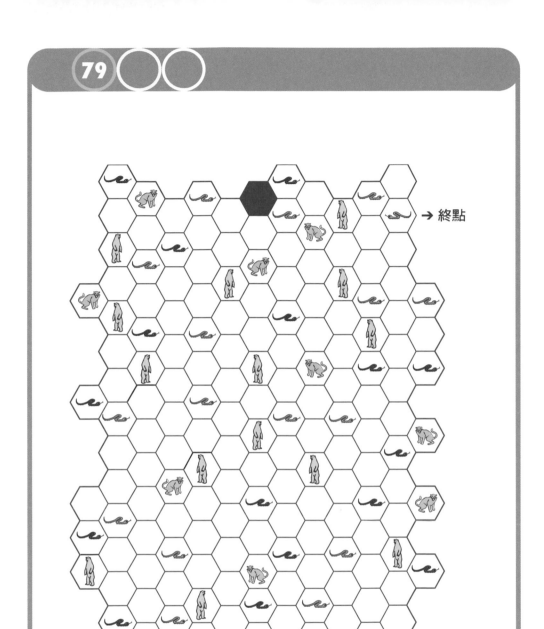

→ 終點

解答請見第153頁。

請問哪個圖案跟其他圖案不是同類？

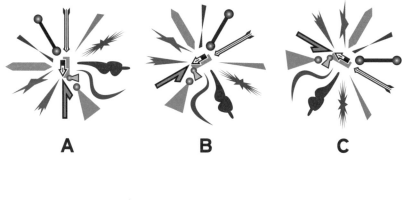

A B C

D E

解答請見第153頁。

問號應該是哪個數字呢？

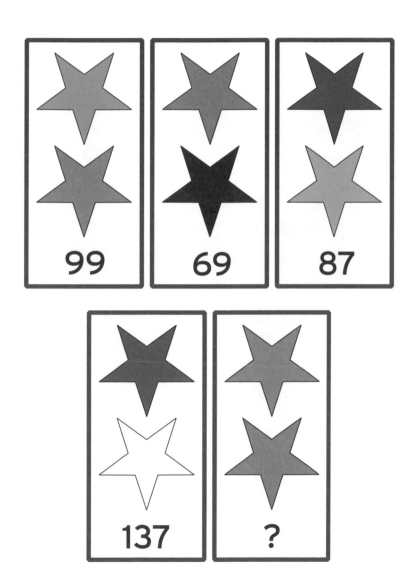

解答請見第153頁。

請完成以下類比。

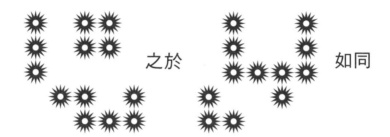 之於 如同

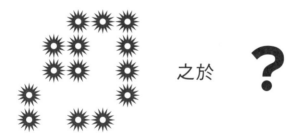 之於 **?**

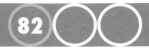

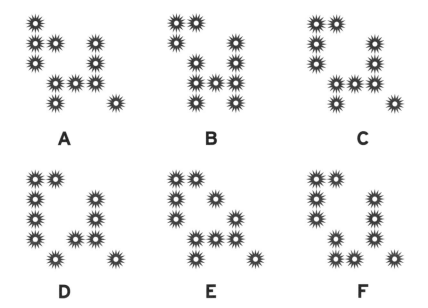

A

B

C

D

E

F

解答請見第153頁。

請問哪個圖案跟其他圖案不是同類？

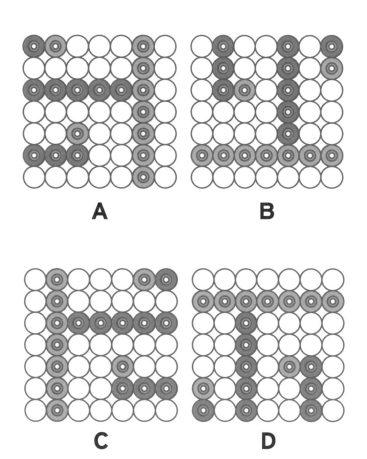

A B

C D

解答請見第153頁。

請問哪個圖案跟其他圖案不是同類？

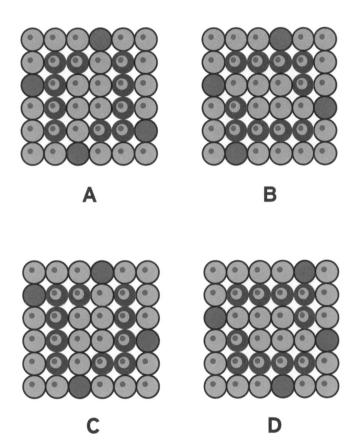

A

B

C

D

解答請見第153頁。

請問哪個圖案跟其他圖案不是同類？

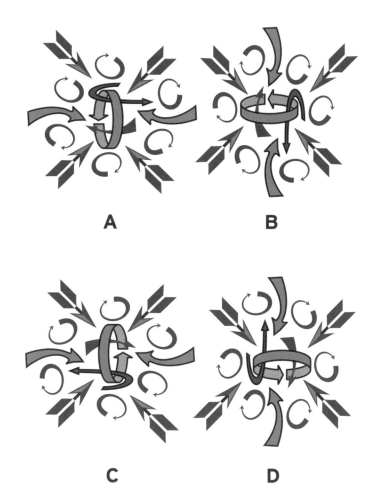

A

B

C

D

解答請見第153頁。

請在下面的拼圖畫上四條直線，將拼圖劃分為五個區塊。每個區塊要各有1位潛水員、3條魚，並分別有4、5、6、7、8個氣泡與貝殼。補充：直線不一定要碰到拼圖的邊框。

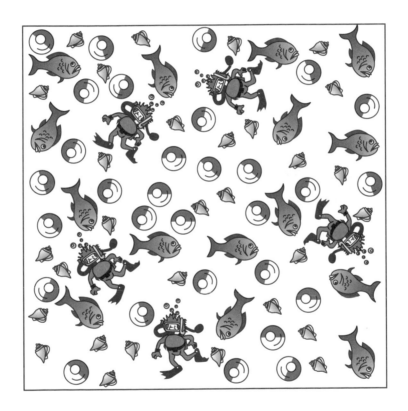

解答請見第154頁。

請問哪兩個圖案跟其他四個圖案不同？

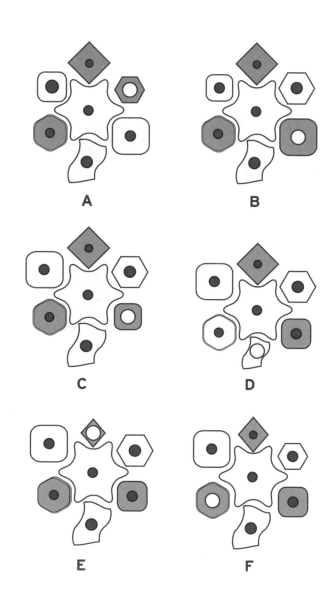

A

B

C

D

E

F

解答請見第154頁。

請完成以下類比。

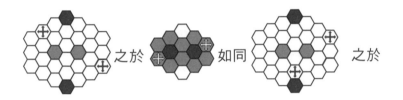

之於 ... 如同 ... 之於

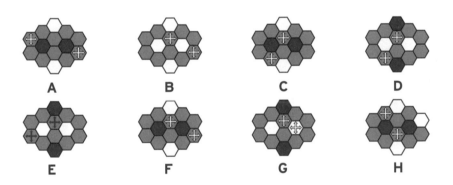

A B C D

E F G H

解答請見第154頁。

請問哪個圖案跟其他圖案不是同類？

A

B

C

D

E

F

G

H

解答請見第154頁。

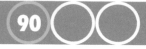

問號應該是哪個數字呢?

解答請見第154頁。

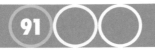

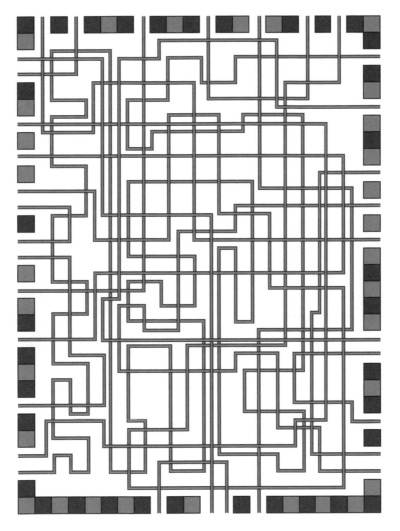

找出唯一一條從左通到右的通道。

解答請見第154頁。

請在下面的拼圖畫上三條直線，將拼圖劃分為六個區塊。每個區塊要各有1條魚、1面旗子，並分別有0、1、2、3、4、5個鼓與閃電。補充：直線不一定要碰到拼圖的邊框。

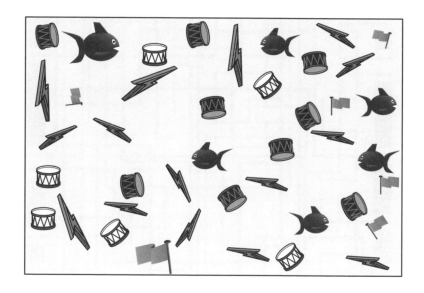

解答請見第155頁。

請在圖B中找出8個不同之處。

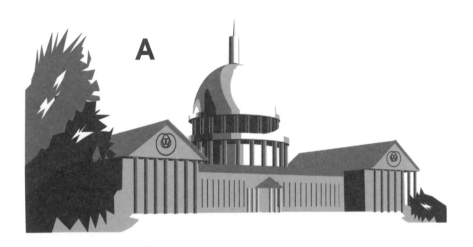

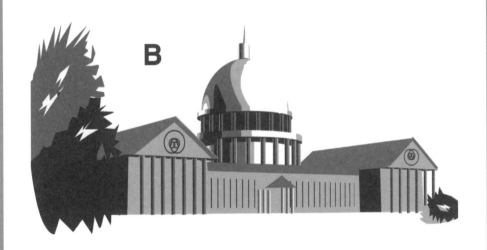

解答請見第155頁。

請利用題目中提供的訊息，找出問號的數值以及每個圖案代表的數字。

解答請見第155頁。

$$\text{淺圓} + \text{條紋球} - \text{深色地球} = 1$$

$$\text{條紋球} + \text{灰圓} - \text{鳥(亮)} = 5$$

$$\text{深色地球} + \text{星球} - \text{鳥(暗)} = 6$$

$$\text{星球} + \text{深色地球} - \text{條紋球} = 4$$

| 14 | 15 | ? |

請問下一個圖形應該是哪個呢？

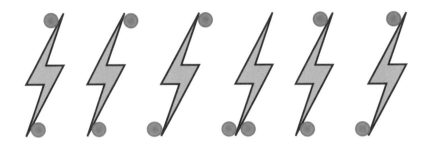

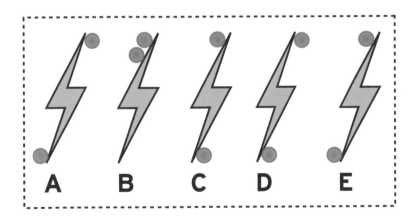

A B C D E

解答請見第155頁。

問號應該是哪個數字呢？

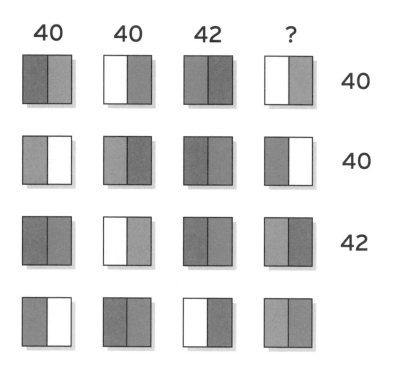

40　　40　　42　　?

40

40

42

解答請見第155頁。

請問問號處的圖形，應該是下列哪一個選項呢？

?

A　　B　　C　　D　　E

解答請見第155頁。

請問哪個圖案跟其他圖案不是同類？

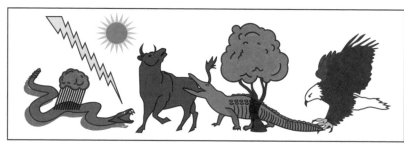

A

B

C

D

解答請見第156頁。

請問哪個圖案跟其他圖案不是同類？

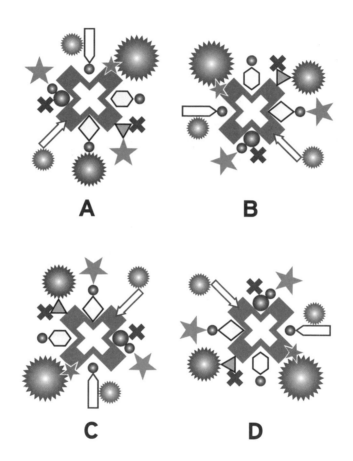

A

B

C

D

解答請見第156頁。

請問問號處的圖形，應該是下列哪一個選項呢？

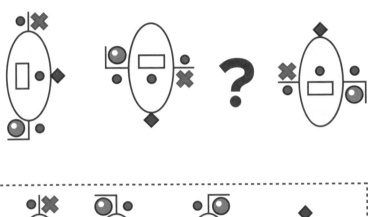

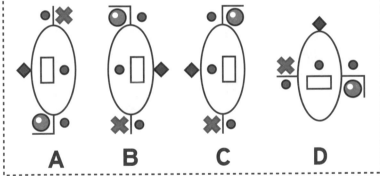

A B C D

解答請見第156頁。

請問哪個圖案跟其他圖案不是同類？

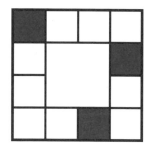

A

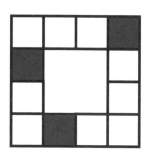

B

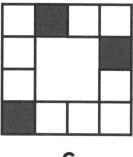

C

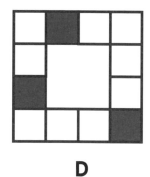

D

解答請見第156頁。

請問哪個圖案跟其他圖案不是同類？

A B

C D

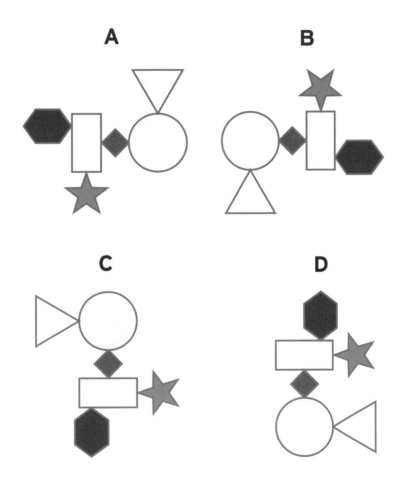

解答請見第156頁。

請問磚牆的空位應該填入哪一組圖案呢?

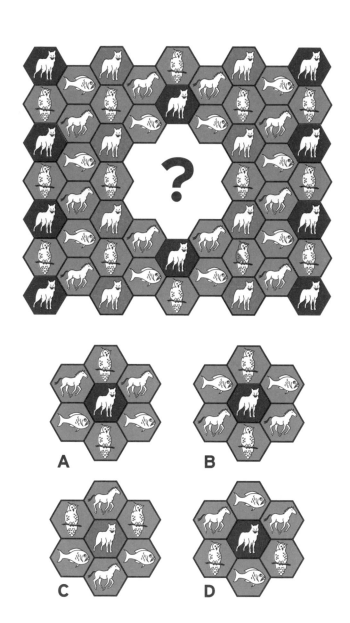

A

B

C

D

解答請見第156頁。

請問中間的盒子打開之後應該是哪張展開圖？

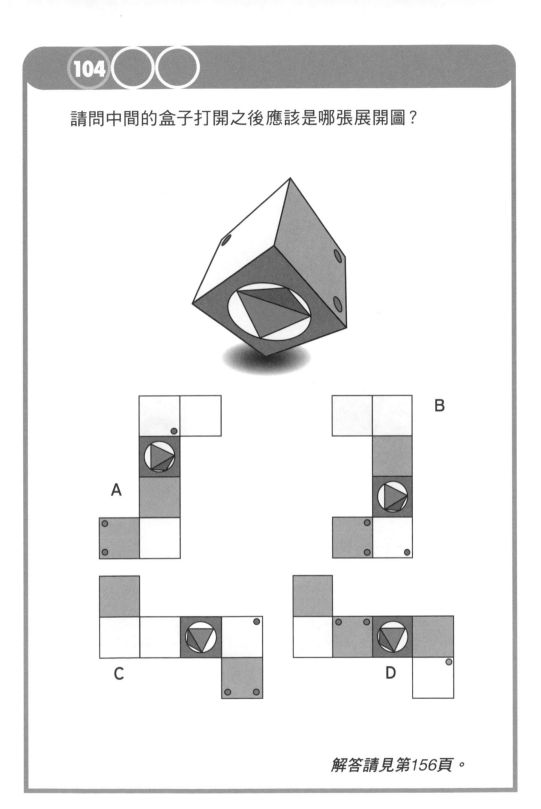

A

B

C

D

解答請見第156頁。

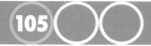

請完成以下類比。

解答請見第156頁。

請問哪個圖案跟其他圖案不是同類？

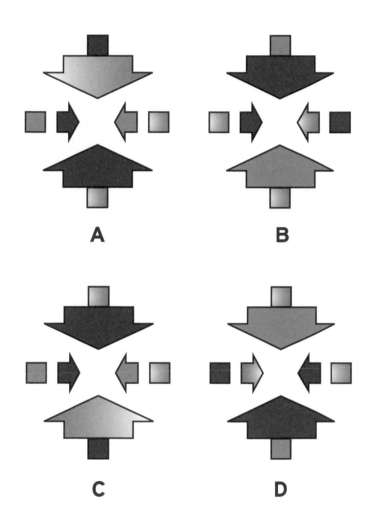

A

B

C

D

解答請見第156頁。

方塊內的顏色分布方式，表示不同的四則運算法。問號應該是哪個數字呢？

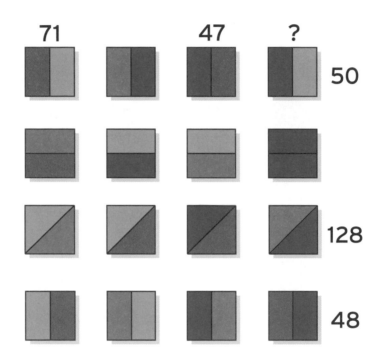

解答請見第156頁。

問號處應該依序放入哪三張圖呢？

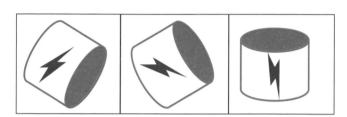

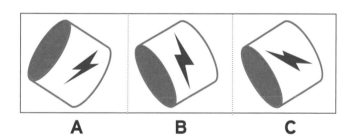

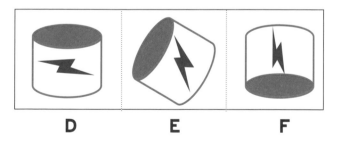

解答請見第156頁。

算式中的圖案分別代表0到9，每一個圖案代表的數字不會改變。問號應該是哪個圖案呢？

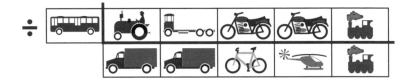

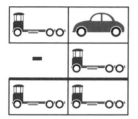

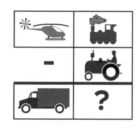

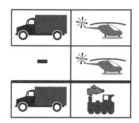

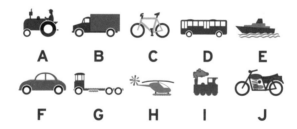

解答請見第157頁。

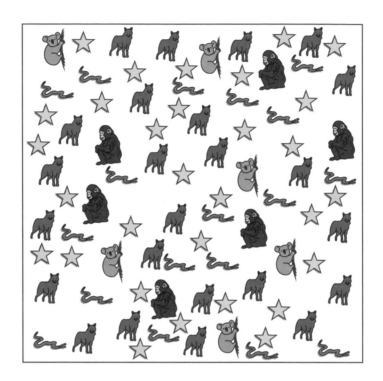

請在下面的拼圖畫上五條直線，將拼圖劃分為六個區塊。每個區塊要各有1隻猩猩、1隻袋鼠、3條蛇、4隻狗和5顆星星。補充：直線不一定要碰到拼圖的邊框。

解答請見第157頁。

請問問號處的圖形，應該是下列哪一個選項呢？

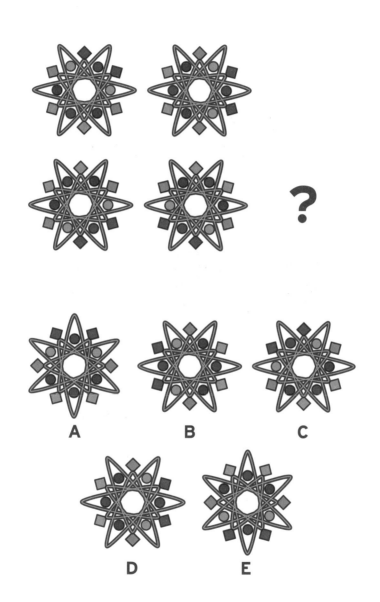

A B C

D E

解答請見第157頁。

請問哪個圖案跟其他圖案不是同類？

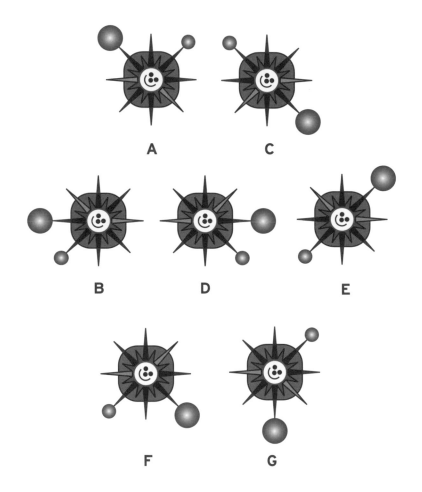

解答請見第157頁。

金字塔打開之後應該是什麼樣子呢？

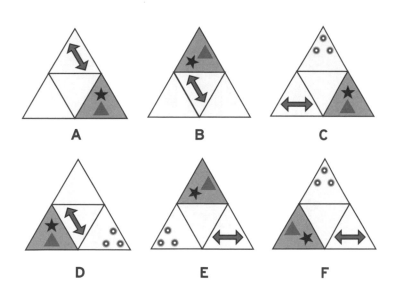

解答請見第157頁。

問號應該是哪個數字呢？

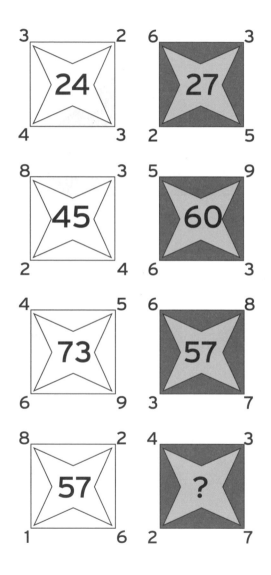

解答請見第157頁。

以下圖案中，其中一張與其他不同，請問是哪一張？

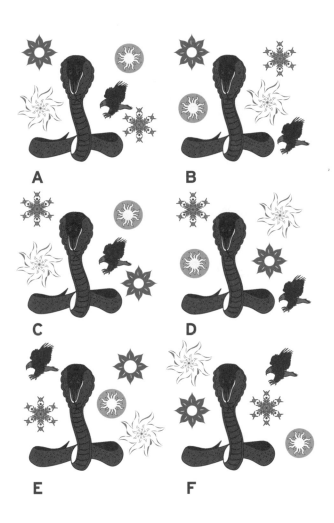

解答請見第157頁。

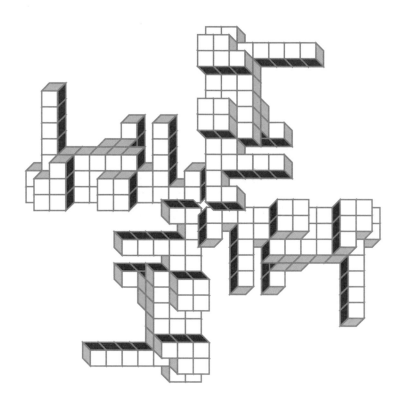

圖為同一組磚塊轉成四個角度後的組合。請問圖中
總共有多少個磚塊？補充：看不見的部分沒有空隙。

解答請見第157頁。

問號應該是哪兩個英文字母呢？

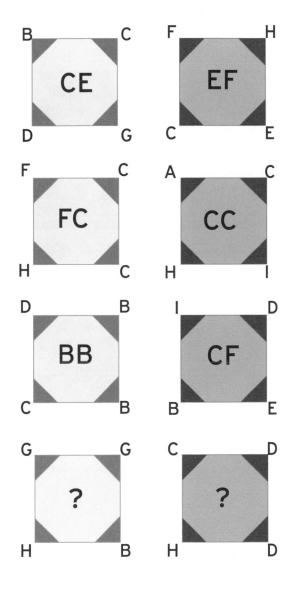

解答請見第158頁。

請問哪個圖案跟其他圖案不是同類？

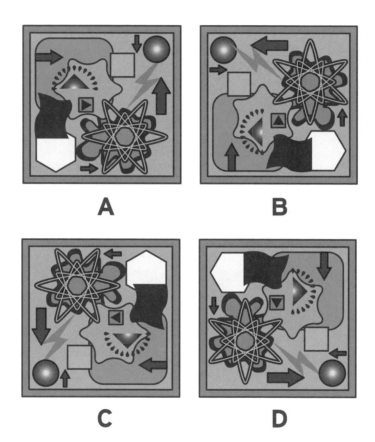

A

B

C

D

解答請見第158頁。

請問問號處的圖形，應該是下列哪一個選項呢？

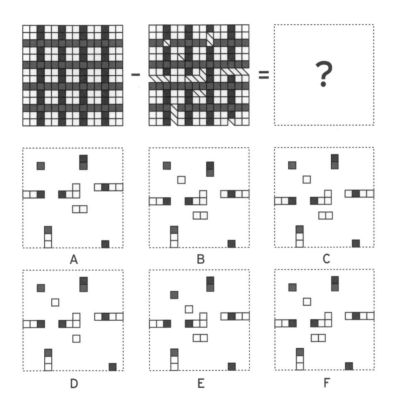

A

B

C

D

E

F

解答請見第158頁。

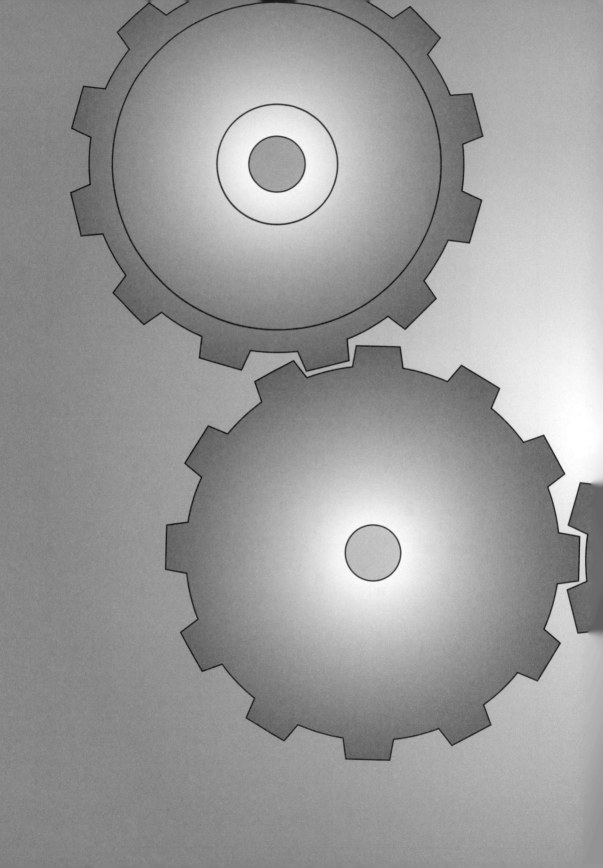

解答

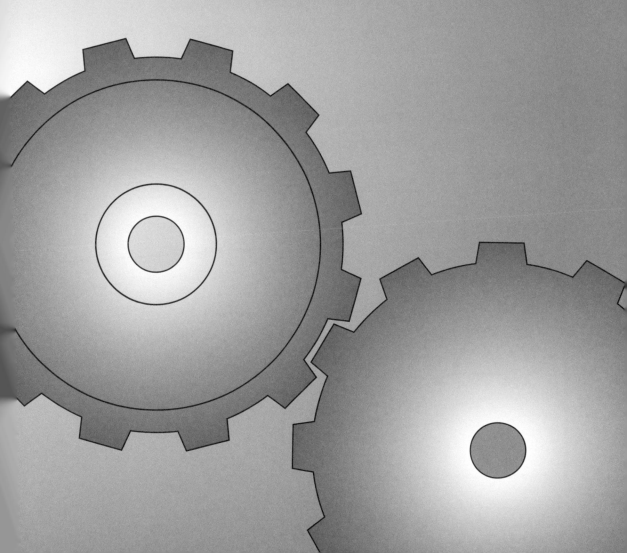

1 晚上8:30。

2 4顆星星。

3 吾。在中文裡只有吾是「我」的意思,其他都是「你」。

4 2個方形。

5 時針指向6,分針指向55。時針每次加一小時,分針則是每次減20分鐘。

6 三角形右邊的數字每次翻倍,左邊的數字每次加 6,上面的數字每次減5。

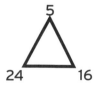

7 B。這些圖形每次旋轉 90 度。

8 外圍的1i,在1i與1c之間的那個。

9 中間的數字是64,右下角的數字是256。三角形右下角的數字恰巧是左下角數字的平方,中間的數字依序是2、3、4的次方。

10 16。＊=5,○=1,□=2。

11 A。相同面積的表面中,圖形佔比越低,周長越長。

12 180次(45次 x 大齒輪的24個鋸齒)÷(小齒輪的鋸齒) = 180.

13 5，將圖中黑色方形所在位置依下圖對應，上排兩個數字相乘等於下排數字，再將右上數字減去左下數字即為答案，4 x 7 = 28; 7 − 2 = 5。

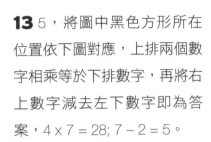

14 第二行第二列的1E。

15 外圈的問號是3，內圈的是的 9，上半圓外圈數字加總是下半圓外圈數字加總的兩倍，上半圓內圈數字加總則是下半園內圈數字加總的三倍。

16 10。答案是地名開頭的英文字母在字母表裡裡的排序乘以10。

17

18 2A和3C。

19 4條路徑。

20 A：695，其他組數字第1和第3位數都相同。

B：10，數字每一次都乘以2，10應該要用16取代才對。

21 2。外側數字相乘會等於內側數字，例如：2×7=14、5×9=45。

22 24個方形。

23 18500。上兩列相減會等於新的一列。

24 16。內圈數字與對角外圈數字和為29。

25 向東，從左上角開始，往右算，碰到邊界先往下，再轉向，順序都是東、西、東、南、北、西。

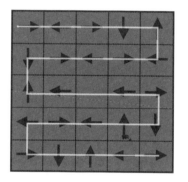

26

10	1	-8	39	30	21	12
2	-7	33	31	22	13	11
-6	34	32	23	14	5	3
35	26	24	15	6	4	-5
27	25	16	7	-2	-4	36
19	17	8	-1	-3	37	28
18	9	0	-9	38	29	20

27 1. 菲爾·柯林斯（Phil Collins）。

2. 麥可·舒馬克（Michael Schumacher）。

3. 史恩·康納萊（Sean Connery）。

4. 麥克·泰森（Mike Tyson）。

5. 約翰·藍儂（John Lennon）。

28 12:30。每個時鐘都加1小時10分。

29 5個（4個大的和1個小的）。

30 4，規則是對角內外圈數字相加會相等，所以6＋4＝8＋2。

31 10:50，每個時鐘都比前一個少1小時5分。若讓時針與分針分別移動，則答案也可以是11:50。

32 B。首先，先計算出每個培養皿中的細菌數，前兩個培養皿的細菌數相乘後，再加上第三個培養皿中的細菌數就是答案，答案也是用兩個培養皿的細菌數作為十位數與個位數呈現：（4 x 7）+ 5 = 33。

33 6。第一欄的數字加1可以得到第二欄的數字，第二欄的數字減3可以得到第三欄的數字，第四欄的數字是第三欄的兩倍。

34 早上6:00。

35 E。

36 D，圖形每次順時針旋轉90度。

37 2。第三欄數字減掉第二欄的數字等於第一欄的數字。

38 3。蘋果= 6，香蕉= −1，櫻桃 = 4。

39 D。

40 4（總共有26種可能路徑）。

41 B。

42 曲棍球（Hockey）、空手道（karate）和網球（Tennis）。

43 B。

44 10。將每一小塊圖形的三個數字加總，下半圓的每一小塊三個數字加總都是對角數字將總的兩倍。

45 1:00。每次時鐘都往回2小時10分。

46 1，將每一排左邊2個數字減去右邊2個數字，答案就是中間的數字。

47 C。

48 最大值是 59，最小值是 50。

49 4條。

50 奧丁（Odin）
　　赫密士（Hermes）
　　歐西里斯（Osiris）
　　波賽頓（Poseidon）
　　雅典娜（Athena）
　　邱比特（Cupid）

51 i）愛因斯坦（Einstein）
ii）攝爾修斯（Celsius，即攝氏）**iii**）牛頓（Newton）
iv）哥白尼（Copernicus）
v）帕斯卡（Pascal）**vi**）達爾文（Darwin）。

52 羅貝托・巴吉歐
（Roberto Baggio）**ii**）丹尼斯・博格坎普（Dennis Bergkamp）**iii**）凱文・基岡（Kevin Keegan）**iv**）埃里克・坎通納（Eric Cantona）
v）尤爾根・克林斯曼
（Jurgen Klinsmann）。

53 宙斯（Zeus）。

54 12，數字為地名第一個英文字母與最後一個英文字母的字母序數值差。

55 E。火會被滅火器滅掉，塵土會被吸塵器吸除。

56 Y。

B	R	Y	A	N
A	N	B	R	Y
R	Y	A	N	B
N	B	R	Y	A
Y	A	N	B	R

57 B。

58 B，B圖有一塊磚塊不見了。

59 C。每個圖形都逆時針旋轉，每次旋轉十分之一圈（36°）。

60 A。

61 A，A圖是其他三個圖形旋轉後的鏡像。

62 C，中間排的圖中的十字都出現在最中間那一欄， 藍色圓形不會跟左右或上下圖同一列/欄 。

63 B，B圖是其他圖形的鏡像。

64 C。C圖的三角形往對角線跑了。

65 B，有些紫色鑽石位置跑掉了。

66 B，菱形上的圓形換了位置。

67 157塊磚頭。

68 C，C是其他圖形旋轉後的鏡像。

69 A，動物代表的數字如下：豹＝2；跳蚤＝3；狗＝5；兔子＝4。

70 D。

71 D，其他三個圖型彼此之間是旋轉 90°的關係。

72 C，C圖中間的組合方式跟其他圖不同。

73 B，其他圖案裡外形狀相同。

74 C，深色箭頭指向下時，第一個剪頭一定是深色。

75 A和J，其他繩結都被弄亂了。

76 E，每一架噴射戰鬥機都往左轉五分之一圈。

77 D。

78 B，分開的深色圓形總是與其他三個一組的深色圓形隔一欄，如果三個一組的深色圓形在角落的話，分開的深色圓形與三個一組的深色圓形同一欄或列。

79 依以下路徑，可以蒐集到17條響尾蛇。

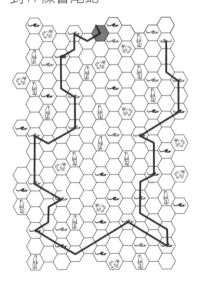

80 D，D的箭頭是灰色。

81 89（將星星的顏色英文字母序加總即為答案）

82 C，兩圖重合可以拼成一個完整的5 x 5正方形。

83 C，C是其他圖的鏡像。

84 D，底部的粉紅色換了位置，有幾個綠色圓點跑去粉紅色左邊。

85 D，D的其中一個箭號彎曲的方向變了。

86

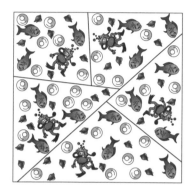

87 B和F，在其他圖案中，黃色圈圈都在最小的外框形狀中。

88 C，大圖案被壓縮，整個圖案左右與上下相反，陰影處也改變了，黑變白，白變陰影，陰影變白，黑/白變白/黑。

89 H，內層的方形顏色換了，下層是上層上下顛倒後的結果。

90 49，粉紅色代表3，綠色代表5，橘色代表12，黃色是15，第一層數字要相加，第二層數字要相除，第三層數字要相減，第四層數字要相乘，最後加總。

91 參見以下黑色路線。

92

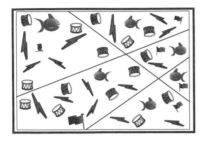

93 不同處如下：

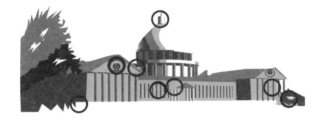

94 13。鴿子＝ 2；足球 ＝ 3
；地球＝ 5；螺旋＝ 4。

95 A。注意綠色的球移動的
規律。

96 42，黃色代表2、綠色代
表4、橘色代表6、粉紅色代
表8，每個圖形的數值相加。

97 E，圖案每次順時針旋轉
72°（也就是五分之一圈）。

98 C，C圖的樹葉長得不一樣。

99 A，A圖下方的齒輪和星星相對位置不同。

100 C，圖案每次順時針旋轉90度。

101 B，B圖是其他圖案的鏡像。

102 D，D圖中星星的相對位置與其他圖案不同。

103 A。

104 D。

105 B，圖形逆時針旋轉90。

106 C，C圖無法由其他圖案旋轉而得。

107 61，紫色代表3、綠色代表5、紅色代表7、橘色代表9，第一層的方塊內數字為相加，第二層的方塊內數字為相減，第三層的方塊內數字為相乘，第四層的方塊內數字為相加。

108 閃電和鼓每次都以順（逆）時針方向旋轉相等的角度，接下來應該是A、C和F三張鼓。

109 直升機（代表數字2），其他圖案代表的數字如下：

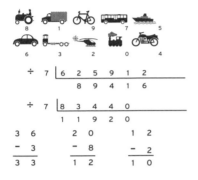

110

111 B，每次圖案會順時針旋轉六分之一圈（60°）。

112 F。在其他圖當中，小球都掛在藍色等分的對角線上方。

113 B。

114 25，將對角線數字相乘，然後把兩數相加，黃色方形要再加7，紫色方形要再減9。

115 E，E圖中的花（右上角）中間白色的部分比其他圖大。

116 212塊磚塊（每一部分有53塊）

117 GF和CH。將所有字母對應為字母表序，將左邊字母數字相乘、右邊字母也相乘然後再相加，然後，綠色方形要再加6，紫色方形要再減2。

A	B	C	D	E	F	G	H	I	J	K	L	M
1	2	3	4	5	6	7	8	9	10	11	12	13
N	O	P	Q	R	S	T	U	V	W	X	Y	Z
14	15	16	17	18	19	20	21	22	23	24	25	26

118 B，只有B 圖的閃電在球的前方。

119 C。